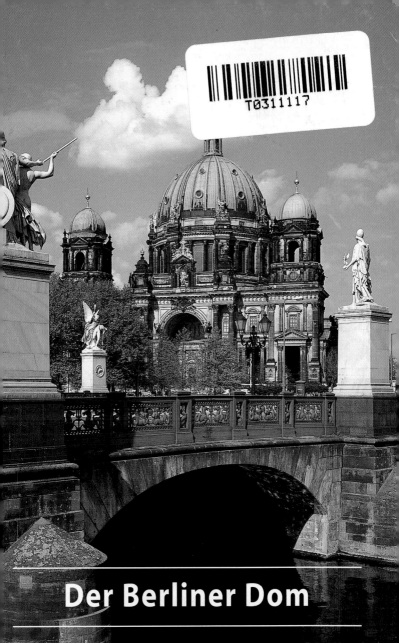

Der Berliner Dom

Der Berliner Dom

von Lars Eisenlöffel

Der Berliner Dom ist ein ungewöhnlicher Bau. Kaiser *Wilhelm II.* hat sich ein Wunderwerk des Neobarock in den märkischen Sand an das Ufer der Spree bauen lassen. Als Zeitalter der besonders emphatischen Gottesverehrung in Kunst und Architektur, als Epoche ausgeprägt repräsentativer künstlerischer Entfaltung und als Ära absolutistischer Herrschaft war der Barock das ideale Spiegelbild der Wünsche und Vorstellungen des jungen deutschen Kaisers.

So nimmt es nicht wunder, dass der heutige Dom seit seiner Entstehung vor nun schon über 100 Jahren im Zentrum heftiger Kontroversen stand. Und in der Tat ist die **Oberpfarr- und Domkirche** ein für Berlin und Preußen ganz untypisches Bauwerk. Nie zuvor und nie danach hat es hier eine Pracht- und Machtentfaltung ähnlichen Architekturformats gegeben. Schon aus der Ferne beherrscht der Bau seine Umgebung, und die noch heute gewaltige Kuppel bestimmt die Silhouette der Stadt.

Der Dom war nie Bischofssitz. Seine Bedeutung gewann er vor allem aus seiner Funktion als **Hauskirche Kaiser Wilhelms II.** (reg. 1888–1918). Zwischen Stadtschloss und Museumsinsel war der Berliner Dom nicht einfach Kirche, sondern zentraler Repräsentationsbau des noch jungen Deutschen Kaisers. Schloss, Dom, Museen – Macht, Religion und Geist – sollten hier am Lustgarten als Einheit erfahrbar werden. Die innere und die äußere Baugestalt machen deutlich, dass es sich um ein herrscherliches, imperiales Gotteshaus handelte. Und so wurde er von Zeitgenossen auch als »Reklamezwingburg für die Dynastie der Hohenzollern« kritisiert. Die Berliner titulierten ihn etwas schlichter als »Seelengasometer«.

Am 17. Juni 1894 legte Wilhelm II. den Grundstein für »seinen« neuen Dom. Es ist bereits der zweite Dom, der an dieser Stelle errichtet werden sollte. Der Vorgängerbau war schon 1893 abgerissen worden. Erst am 27. Februar 1905, dem Hochzeitstag des Herrscherpaares, wird der Dom mit nie gesehenem Aufwand geweiht. Marschmusik erklingt, am Lustgarten paradiert Militär – zum Teil in historischen Kostümen. Der Oberhofprediger *Ernst von Dryander* begrüßt das »erlauchteste Herrscherpaar der evangelischen Christenheit«; den prachtvollen Bau feiert er als Erfüllung des Prophetenworts: »Ich will das Haus voll Herrlichkeit machen.«

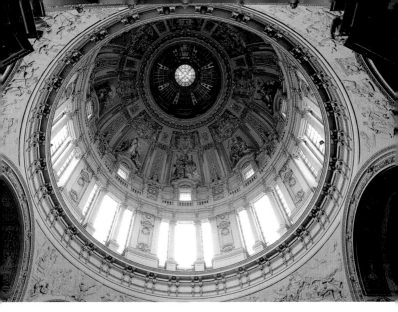

▲ *Blick in die Kuppel*

Andere sind weit weniger begeistert. Deutsch-national Gesinnte kritisieren die Orientierung an nicht-deutschen Vorbildern; wieder andere halten die Ausmaße des Baus für reine kaiserliche Anmaßung. Bis heute ist die Kritik nicht verstummt. Sie hat auch zur heutigen äußeren Baugestalt des Berliner Doms beigetragen, denn im Zuge der Wiedererrichtung des im Zweiten Weltkrieg schwer beschädigten Bauwerks wurden einige Änderungen vorgenommen: So wurde die Gesamthöhe des Gebäudes von ursprünglich 114 Metern auf 98 Meter reduziert. Zudem wurde die Kuppel nicht nur etwas flacher, sondern auch in vereinfachter Oberflächenform neu gestaltet.

1975 begann der Wiederaufbau des Domes mit Millionenbeträgen der Evangelischen Kirche aus Westdeutschland. Die Denkmalskirche, die marmorne Grabeskirche der Hohenzollern an der Nordseite, wurde im Zuge des Wiederaufbaus ersatzlos abgerissen. Dort, gegenüber der Alten Nationalgalerie, befindet sich nun eine Freifläche.

Heute ist der Berliner Dom ein weithin anerkanntes historisches Bauwerk. Die lebendige Arbeit der Domgemeinde spricht ebenso dafür wie die hohen Besucherzahlen. 800 000 Menschen kommen jährlich, um sich dieses ungewöhnliche Bauwerk aus der Nähe anzuschauen.

Baugeschichte

Bereits 1867 hatte König *Wilhelm I.* (reg. 1857/61–88, seit 1871 Deutscher Kaiser) einen Wettbewerb für den Neubau eines repräsentativen Dom-Neubaus ausgeschrieben. Keiner der 51 eingereichten Entwürfe fand das Wohlwollen der Jury. Erst 1888 wurde die Idee erneut aufgegriffen. Zur Überraschung des Fachpublikums wurde der aus Schlesien stammende Architekt *Julius Carl Raschdorff* (1823–1914) von Kaiser Wilhelm II. mit dem Bau beauftragt. In seinem ersten Entwurf sollte dieser neue Dom aus drei miteinander verbundenen Zentralräumen (Predigtkirche, Festkirche, Grabkirche der Hohenzollern) mit Tambourkuppel bestehen. Eine Brückenkonstruktion verband Dom und Schloss.

Raschdorff musste seinen Entwurf überarbeiten. So legte er kurze Zeit später einen sehr kostspieligen zweiten Plan vor, das so genannte »20-Millionen-Projekt«, das einen gewaltigen Kuppelbau in edelsten Materialien vorsah. Dieser Plan wurde in den Jahren darauf deutlich verändert und reduziert, ehe er von Kaiser Wilhelm II. bewilligt wurde. Das preußische Abgeordnetenhaus gewährte einen Zuschuss von 10 Millionen Mark für den Neubau der Kirche samt Gruft. Im zweiten Halbjahr 1893 konnte dann endlich mit dem Abriss des Schinkel-Doms begonnen werden. Im Jahr darauf, am 17. Juni 1894, wurde der Grundstein durch den Kaiser gelegt. Die Bauarbeiten dauerten deutlich länger als geplant: erst nach elf Jahren, am 27. Februar 1905, konnte der neue Kirchenbau geweiht werden.

Entstanden ist ein durchaus imposantes Bauwerk »im Stil der italienischen Hochrenaissance«, wie es in der zeitgenössischen Presse hieß. Daneben nutzte Raschdorff, der an der Charlottenburger Technischen Hochschule lehrte, den in Berlin seit *Andreas Schlüters* Zeiten heimisch gewordenen Barock. Es ist ein ausgesprochen repräsentativer Bau, der in seinen Abmessungen und in seiner Ausstattung mit St. Peter in Rom – der Hauptkirche der Katholiken – und St. Pauls in London – der Hofkirche der Verwandten auf dem englischen Thron – konkurrieren will.

Luther.

Baubeschreibung

Die Westfassade

Die bildkünstlerische Ausgestaltung des Doms trägt ebenso imperiale Züge wie die äußeren Abmessungen selbst. Schon der Standort des Doms lässt sich programmatisch deuten: Der Berliner Dom beherrschte den seinerzeitigen Schlossbezirk und bildet den städtebaulichen Abschluss der herrschaftlichen Allee Unter den Linden. Diese Denkmal- und Prachtstraße führte vom (1950 gesprengten) Stadtschloss zum Brandenburger Tor bzw. zum Reichstag. Und damit ist die städtebauliche Struktur klar zu erkennen: Der Dom bildet den kaiserlichen Gegenpol zum Parlamentsgebäude. Er sollte das – für jedermann sichtbare – gewichtigere Ende der Achse Unter den Linden sein.

So ist die Westfassade zum Lustgarten die Hauptseite des Doms. Diese Eingangsseite mit der großen Vorhalle von 80 Meter Länge und der gewaltigen Freitreppe aus Granit ist recht konventionell gebaut. Kolossalsäulen gliedern die zweigeschossige Fassade; der mittlere Triumphbogen ist von Säulenpaaren gerahmt. Zwischen diesen Säulenpaaren finden sich **Bronzefiguren der Evangelisten**: links Matthäus und Markus, rechts Lukas und Johannes. Die Entwürfe zu diesen Figuren stammen von *Gerhard Janesch* und *Johannes Götz*.

Oben, auf den Säulen des Triumphbogens, sind **Engelfiguren** von *Wilhelm Widemann* angebracht – die linke symbolisiert mit der Fackel vermutlich die Wahrheit, während die rechte mit dem Lilienzweig als Symbol der Gnade zu verstehen ist. In der Kartusche über dem Bogenfeld sind Alpha und Omega, die Buchstabensymbole Christi, sowie das Christusmonogramm aus Chi (X) und Rho (P) sichtbar. Der **Gottessohn** selbst erscheint direkt darüber über dem Gebälk. Die kupfergetriebene Figur von *Fritz Schaper* steht in einer Ädikula, deren Giebel durch ein Kreuz bekrönt wird. Zwei symmetrisch angeordnete **Engelsfiguren** verehren das Kreuz. Die Figur symbolisiert die Wiederkehr des Gottessohns am Jüngsten Tag, wie es auch die Inschrift links neben ihr verkündet: »*Siehe ich bin bei Euch alle Tage bis an der Welt Ende.*« Der Segensgestus ist zugleich ein Siegesgestus, wie die Inschrift rechts untermauert: »*Unser Glaube ist der Sieg, der die Welt überwunden hat.*«

Auf den Verkröpfungen des Gebälks und um die Seitentürme herum sind die **Apostel** angebracht – rechts und links stehen die Apostelfürsten Petrus und Paulus in traditioneller Weise dem Gottessohn am nächsten. Von links

nach rechts sind folgende Apostel gezeigt: Simon *(von Friedrich Pfann-schmidt)*, Bartholomäus und Philippus *(Alexander Calandrelli)*, Jacobus d. Ä. und Paulus *(Ernst Herter)*, Petrus und Andreas *(Ludwig Manzel)*, Thomas und Jacobus d. J. *(Adolf Brütt)* sowie Thaddäus *(Max Baumbach)*. Die Apostel neben der Christusfigur stehen vor eigentümlichen Architekturformen, denen ihrerseits **Kronen** aufgesetzt sind. Diese Kronen sind kaum niedriger als das zentrale Kreuz über der Christusfigur. Sie symbolisieren dergestalt die innige Zusammengehörigkeit von Altar und Thron sowie den Triumph Christi.

An den Ecken der Westfassade ragen große **Turmaufbauten** empor. Sie sind deutlich höher als die Aufbauten auf der gegenüberliegenden Spreeseite und unterstreichen somit nochmals die Westausrichtung des Gebäudes. Im nordwestlichen Glockenturm ist das **Geläute** untergebracht, das aus drei alten Kirchenglocken besteht. Die Glocken stammen aus Kirchen in Wilsnack (1471), Osterburg (1532) und Magdeburg (1685).

Die Säulenhalle in ihrer monumentalen Ausstrahlung macht den Anspruch des Bauherrn deutlich. Hohe Gewölbe und bronzebekleidete Portale *(von Otto Lessing)* gliedern die Fassade. Im Bogenfeld, im Tympanon des Triumphbogens, ist – erst nach dem Ersten Weltkrieg – ein monumentales **Mosaikgemälde** nach einem Entwurf von *Arthur Kampf* angebracht worden: »*Kommet her zu mir alle, die ihr mühselig und beladen seid, ich will euch erquicken.*«

An den drei bronzenen Türen schließlich finden sich **Reliefs** von *Otto Lessing*. Dargestellt sind Begegnungen mit Christus vor seinem Tod und nach seiner Auferstehung: links der Besuch des Nikodemus und im Hause von Maria und Martha (Christus als Lehrer); an der Mitteltür das Mahl mit den Jüngern in Emmaus sowie die Noli-me-tangere-Szene mit Maria Magdalena (Christus als Auferstandener); rechts die Errettung Petri (Mt 14, 29) und die Erweckung der Tochter des Jairus (der Glaube als Garant des ewigen Lebens). Alle Reliefs folgen der traditionellen protestantischen Ikonografie.

Vor dem Eintritt in den Dom fallen die zwei großen **Relieftafeln** zu Füßen der Doppelstandbilder der Apostel ins Auge. Die beiden Werke in üppig gerahmten Feldern sind reformationsgeschichtlich zu verstehen. Unter Matthäus und Markus erscheint »Luther als Mönch vor Kaiser Karl V. auf dem Reichstag zu Worms«, entworfen von *Johannes Götz*. Der Reformator ist umgeben von ihn schützenden Fürsten, die inschriftlich benannt werden. Unter dem Doppelstandbild der Evangelisten Lukas und Johannes wird

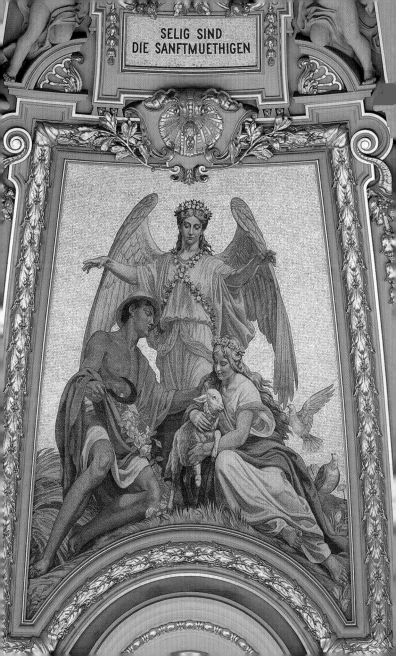

SELIG SIND
DIE SANFTMUETHIGEN

»Luther, die Bibel übersetzend« gezeigt (Entwurf von *Gerhard Janensch*). Luther erscheint im Disput mit anderen Reformatoren, die ebenfalls namentlich bezeichnet werden.

Die Spreeseite

Die Ostfassade des Doms ist sicherlich die gelungenste Partie des Außenbaus. Hier wird die große Tradition des Barock in Berlin und Preußen aufgegriffen. Raschdorff zitiert an dieser Stelle barocke Palastarchitektur. Die Fassade ist hier dreigeschossig angelegt, wobei die Ansicht durch Pilaster überzeugend gegliedert wird. Wie auf der gegenüberliegenden Lustgartenseite springen auch hier die seitlichen Turmbereiche hervor. Im Zentrum wird der Chorbereich durch eine Auswölbung der Fassade betont.

Die Turmfelder sind im oberen Bereich, direkt unterhalb der Attika, durch Nischen betont. In diesen Nischen befinden sich allegorische Figuren der Herrschertugenden: Am Nordgiebel erscheint die »**Gerechtigkeit**« mit Schwert und Waage (nach *Max Baumbach*); am Südgiebel ist die ebenfalls kupfergetriebene Figur der »**Tapferkeit**« (*Walter Schott*) angebracht. Die früher an diesen Stellen befindlichen Engelsfiguren von *Friedrich Tieck* sind im Zweiten Weltkrieg zerstört worden. Darüber erheben sich die Türme direkt über der Attika. Sie sind deutlich niedriger gestaltet als ihre Kuppelpendants im Westen.

Im Sinne eines Barock-Zitats ist der Abschnitt des Chorbereichs besonders gelungen. Die drei Felder der Apsis sind durch je ein Rechteck- und ein Ovalfenster gegliedert. Über den Rechteckfenstern sind in den Bogenfeldern **Embleme** und kleine **Engelfiguren** (von *Wilhelm Widemann*) angebracht. Über der Attika befinden sich **Sandsteinfiguren** von Moses (*Gerhard Janensch*) sowie von Johannes dem Täufer (*August Vogel*). Unten führen zwei Treppenanlagen von der Spreeterrasse in das Eingangsgeschoss.

Seine die Stadt dominierende Ausstrahlung gewinnt der Dom durch Tambour, Kuppel und Laterne. Die **Hauptkuppel** über dem Zentralbau ist heute weit dezenter gestaltet als ursprünglich. Der **Tambour** ist durch acht Pfeiler gegliedert, auf denen Postamente mit musizierenden Engeln und begleitenden Putten angebracht sind. Kaiser Wilhelm II. lieferte selbst Ideenvorlagen für die Gestaltung der Engel. Zwischen den Doppelsäulen, in den Nischen, sind Flammenkandelaber sichtbar. Der Tambour ist darüber hinaus durch Fenster und davor gestellte korinthische Säulen klar gegliedert. Darüber ist

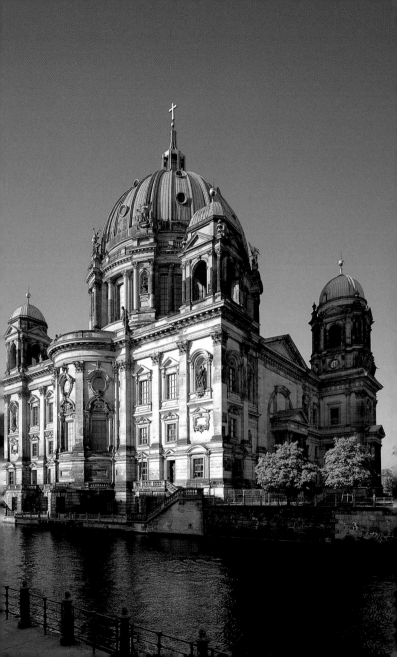

eine Balustrade erkennbar. Dort befindet sich der Kuppelumgang, von dem aus die Besucher des Doms wunderbare Ausblicke über Berlin haben.

Süd- und Nordfassade

Die Südfassade des Doms macht seine städtebauliche Einbindung sehr deutlich. Die unterschiedlich hohen Seitentürme nach Osten und Westen unterstreichen die Westausrichtung des Baukörpers. Die 1975 abgebrochene Kaiserliche Unterfahrt sowie das dahinter angelegte Kaiserliche Treppenhaus machten die Anbindung des Doms an das (nicht mehr vorhandene) Schloss sinnfällig. Dieser Eingangsbereich war allein dem Herrscherhaus vorbehalten. Den Berliner Klassizismus von Ferne zitierend, erhebt sich der Eingangsbereich zur Tauf- und Traukirche. Vier Säulen tragen den Giebel, auf dem **Sandsteinfiguren** von *Otto Lessing* Glaube, Liebe und Hoffnung symbolisieren.

Die Nordfassade ist klar gegliedert. Ihr heutiges Erscheinungsbild hat wenig mit dem ursprünglichen Aussehen gemeinsam, denn hier, zur Museumsinsel hin, war ehedem die **Denkmalskirche** vorgelagert. Sie wurde, im Krieg schwer zerstört, nicht wieder aufgebaut sondern in den Jahren 1975/76 abgebrochen.

Die heute sichtbare Nordfassade macht vor allem die architektonischen Brüche deutlich, die sich aus der vereinfachenden Rekonstruktion des Berliner Doms ergeben haben. Das Portal im Zentrum der Fassadenfront bezeichnet den ehemaligen Durchgang von der Predigtkirche in die Denkmalskirche. Die Umrisse dieses nun nicht mehr vorhandenen Bauwerks zeichnen sich anhand der Witterungsspuren der Fassade deutlich ab.

Predigtkirche

Wer aus der Säulenvorhalle kommend das Innere des Doms betritt, wird leicht spüren, wie die Monumentalität des Äußeren hier weiter gesteigert wird zum Erhabenen. Der Besucher wird überwältigt – ganz im Sinne des kaiserlichen Bauherrn, für den die Prachtentfaltung zugleich Symbol persönlicher Machtentfaltung sein sollte. Hoch und weit wölbt sich die Kuppel über den zentralen Raum, die Predigtkirche. Die reiche Dekoration und die vielfältige Gliederung des Raums unterstützen den Eindruck von Erhabenheit. Reich erstrahlt das Dekor in Gold. In wunderbarer Weise wird die Farbpracht durch Elfenbeintöne der Wände gemildert.

Der achtseitige Raum ist von Pfeileranlagen und daran angebrachten Pilastern umstanden. Nach Osten geht der Blick des Eintretenden sogleich in den Altarraum. In den anderen Himmelsrichtungen gibt es kurze, tonnengewölbte Bereiche, über denen sich die Orgelempore (Norden), die Kaiserempore (Westen) und eine weitere Empore (Süden) befinden. In den Diagonalen sind niedrigere Halbkreisnischen untergebracht.

Auf den Säulen vor den Pfeilerblöcken sind verschiedene **Figuren** aufgestellt. Links und rechts des Triumphbogens, der den Hauptraum vom Altar trennt, stehen Luther und Melanchthon *(Friedrich Pfannschmidt)*, die beiden Hauptköpfe der deutschen Reformation. Nach Norden folgt Zwingli *(Gerhard Janensch)*, nach Süden schließt sich Calvin *(Alexander Calandrelli)* an. Auf der westlichen Raumseite, auf Seiten der Kaiserloge also, stehen die Fürsten, die die Reformatoren unterstützten. Von Norden nach Süden sind dies: Landgraf Philipp der Großmütige von Hessen *(Walter Schott)*, Kurfürst Friedrich der Weise von Sachsen *(Carl Begas)*, Kurfürst Joachim II. von Brandenburg *(Harro Magnussen)* sowie Herzog Albrecht von Preußen *(Max Baumbach)*.

In den **Zwickelreliefs** oberhalb der Standbilder sind Ereignisse der Apostelgeschichte geschildert: die Steinigung des Stephanus, die Bekehrung Pauli, Paulus in Athen, sowie die Heilung des Lahmen durch Petrus und Johannes *(Otto Lessing)*.

In den Halbkuppeln der Diagonalapsiden sind **Mosaiken** mit Evangelisten-Porträts von *Woldemar Friedrich* zu sehen. Die Deckenfläche der Orgelempore ist ebenfalls mit Mosaikgemälden des gleichen Künstlers ausgeschmückt: »Der wiederkehrende verklärte Christus, all seine Engel mit ihm«, die »Posaune blasenden Engel« und die »Lob singenden Engel« geben der kostbaren Orgel einen angemessenen Rahmen.

Zehn Meter Höhe messen die Fenster des Kuppeltambours. In der Kuppel werden die **Mosaiken** mit den acht Seligpreisungen aus der Bergpredigt sichtbar. Sie sind nach Kartons des Hofmalers *Anton von Werner* entstanden. Im Zenit der Kuppel erscheint die Taube des Heiligen Geistes als Glasmalerei.

Altarraum

Der Altarraum ist vom Hauptraum etwas abgesetzt. Im Scheitel des Bogens zum Altarraum halten Genien den Gottesdienstbesuchern eine Kartusche mit der Inschrift »Lasset Euch versöhnen mit Gott« entgegen. Auch eine sie-

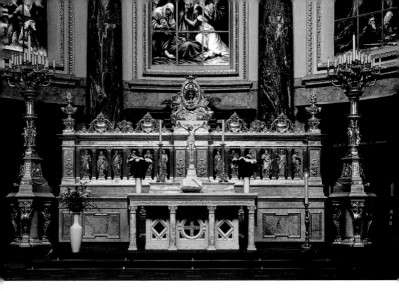

▲ *Apostelschranke im Chorraum*

benstufige Treppe betont die Sonderstellung des Altarraums. Reich erstrahlt das vergoldete Schmuckwerk in den Wandfeldern. Dunkelrot sind die Säulen und Pilaster aus Thüringer Marmor.

An der runden, stolze 15 Meter durchmessenden **Chorapsis** werden in den Rechteckfenstern die grundsätzlichen Glaubensinhalte anschaulich gemacht: die Menschwerdung Christi in der Geburtsszene, die Erlösung durch seinen Opfertod in der Kreuzigungsszene und das ewige Leben (in der Auferstehungsszene). Auch diese Glasgemälde sind nach Entwürfen *Anton von Werners* angefertigt. In den Ovalfenstern darüber sind als Attribute Engel mit Palm- oder Lilienzweig, Kelch und Kreuzesfahne angebracht. Am runden Oberlicht in der Kuppel bilden die Buchstaben Alpha und Omega das griechische Monogramm Christi. Darunter erscheinen die Christussymbole Phönix, Fisch, Siegeskranz, Lamm und Pelikan.

Links neben den Glasgemälden befindet sich das **Wappen der Domgemeinde** von 1667 mit der Inschrift »Ut rosa inter spinas« (dt. »Wie die Rose zwischen Dornen«). Auf der rechten Seite erscheint das **Wappen Martin Luthers** mit Rose, Herz und Kranz.

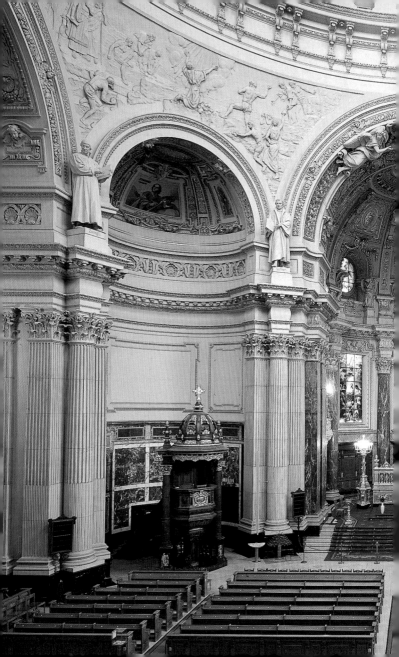

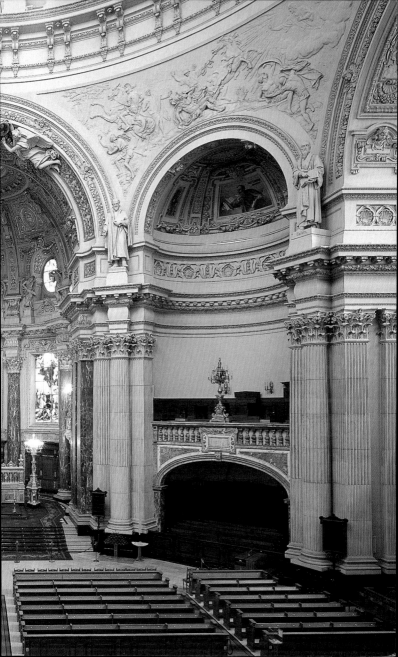

Besondere Aufmerksamkeit verdienen der **Altar** selbst sowie die **Chorschranke**. Beide Ausstattungsstücke sind aus dem Vorgängerbauwerk übernommen, wurden jedoch ihrer neuen Umgebung mit ihren ganz anderen Dimensionen angepasst. Durch Aufsockelung wurden sie gewissermaßen vergrößert, so dass die Proportionen nun im Einklang stehen mit der neuen Raumstruktur. Vorn steht der **Altartisch** aus weißem Marmor, 1850 vom Schinkel-Schüler *Friedrich August Stüler* geschaffen. Er wurde hier auf einem zweistufigen Podest platziert. Auf dem Altartisch, der von acht Onyxsäulen getragen wird, stehen ein helles Kruzifix sowie zwei Leuchter mit Adler-Dekor, die ebenfalls schon im Schinkel-Dom zur Ausstattung gehörten. Hinter dem Altar befindet sich die eigens vergoldete Apostelwand, die ehemalige Chorschranke des Vorgängerbaus, die den Taufbereich vom restlichen Raum trennt. Links und rechts sind die gusseisernen Kandelaber aufgestellt, die wie die Apostelwand durch obere Bekrönungen dem neuen Dom angepasst wurden. Die Apostelwand von 1821/22 ist ein Entwurf *Karl Friedrich Schinkels*, ebenso wie die Kandelaber. Die zwölf **Apostel** sind Nachbildungen jener Figuren des Grabes des hl. Sebaldus, das die Werkstatt *Peter Vischers* 1519 in Nürnberg anfertigte. Die ursprünglich bronzenen Figuren wurden für den Dom 1905 vergoldet.

Für das Publikum nicht sichtbar befindet sich hinter dem Altar der weiße, marmorne **Taufstein**, den der bedeutendste Künstler der Berliner Bildhauerschule, *Christian Daniel Rauch*, 1833 für den Schinkel-Dom geschaffen hat. Ein **Altärchen** mit Holzschnitzereien rundet diesen Bereich ab. Besonders interessant ist sicher jenes kleine **Mosaikbild** mit der Darstellung des Apostels Petrus. Es ist ein Geschenk Papst *Leos XII.* an den preußischen König *Friedrich Wilhelm III.* Leider ist das Original in der Nachkriegszeit untergegangen, so dass in den Werkstätten des Vatikans eine Replik angefertigt wurde, die seit 1995 hier angebracht ist.

Die Orgel

»Nichts auf Erden ist kräftiger, die Traurigen fröhlich, die Ausgelassenen nachdenklich, die Verzagten herzhaft, die Verwegenen bedachtsam zu machen, die Hochmütigen zur Demut zu reizen, und Neid und Hass zu mindern, als die Musik.« Mit diesen Worten hat Martin Luther die Wirkung und Bedeutung der Musik beschrieben. Lieder waren es, neue Lieder, mit denen reformatorische

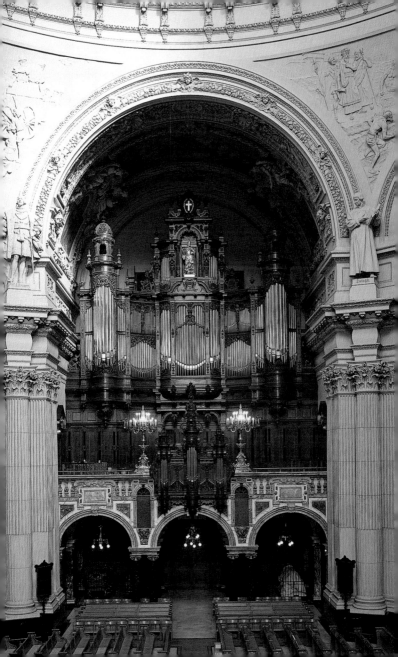

Theologie und evangelisches Katechismuswissen vor mehr als 450 Jahren publikumswirksam verbreitet wurden. Die Reformation war in gewisser Weise eine Singbewegung. Das Singen und Musizieren nimmt im lutherischen Glaubensbekenntnis eine ganz besondere Bedeutung ein. Entsprechend dieser Bedeutung wurde auch für den Berliner Dom ein besonderes Instrument notwendig.

Der berühmte preußische Hoforgelbaumeister *Wilhelm Sauer* aus Frankfurt an der Oder schuf mit der Orgel, die sich in der Nordempore befindet, ein Meisterwerk: Das Instrument wurde zeitgleich mit dem Dom entworfen und ist dementsprechend perfekt auf die akustischen Bedingungen des Raums abgestimmt. Kirche und Instrument wurden gemeinsam am 27. Februar 1905 geweiht – zu diesem Zeitpunkt war die Sauer-Orgel mit ihren 7269 Pfeifen und 113 Registern, verteilt auf vier Manuale und Pedal, die größte Deutschlands. Der Orgel-Prospekt wurde wie die Kanzel von *Otto Raschdorff*, dem Sohn des Dombaumeisters, entworfen und entsprach den neuesten technischen und musikalischen Standards. Das Schnitzwerk aus Eichenholz ist etwa 20 Meter hoch und 14 Meter breit. In der marmornen Emporenbrüstung ist das Rückpositiv der Orgel untergebracht.

Glücklicherweise blieb das Instrument auch bei den schweren Zerstörungen des Doms durch einen Bombentreffer im Mai 1944 weitgehend unbeschädigt. Damals war die brennende Kuppel in die Predigtkirche gestürzt und hatte den Boden bis hinab zur Gruft durchschlagen. Kurz vor Kriegsende 1945 geriet das Instrument dann aber noch mehrfach unter Beschuss. Die ärgsten Schäden erlitt die Orgel jedoch in der Nachkriegszeit: Etwa 1400 Pfeifen wurden gestohlen und als Altmetall auf dem Schwarzmarkt verkauft.

In den Jahren von 1991 bis 1993 wurde das Instrument durch die Erbauer-Firma restauriert. Heute ist die Sauer-Orgel die größte noch im ursprünglichen Zustand erhaltene Orgel der Spätromantik. (Weitere Informationen zur großen Orgel siehe DKV-Kunstführer Nr. 487.)

Bekrönt wird die Nordempore durch das **Mosaikgemälde** mit »Christus als Weltenrichter mit den Erzengeln Gabriel und Michael«. Erzengel Gabriel, links im Bild, hält Blumen in der Hand – er ist der Verkünder der Ankunft des Gottessohns. Erzengel Michael, auf der gegenüberliegenden Bildseite, trägt Schild und flammendes Schwert, mit dem er Volk, Kirche und Christenheit gegen Satan schützt.

Kanzel von Otto Raschdorff ▶

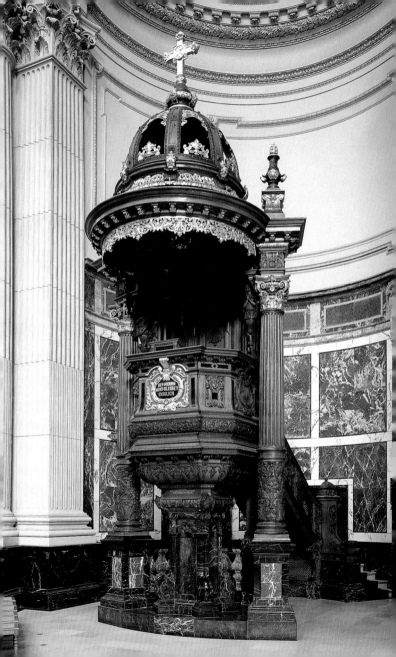

Seitlich wird dieses Hauptbild von »Lobsingenden Engeln« (links) und »Posaune blasenden Engeln« (rechts) begleitet. Alle drei Mosaiken sind nach Entwürfen von *Woldemar Friedrich* gefertigt, der zur Kaiserzeit ein sehr gefragter Maler war.

Unterhalb der Orgelempore befinden sich mehrere **Prunksarkophage**, die bis 1975/76 in der dann abgetragenen Denkmalskirche an der Nordwand des Doms aufbewahrt wurden. Das älteste Grabmal des Doms ist dasjenige für **Kurfürst Johann Cicero** (1455–99) – es wurde bereits 1542 in den ersten Dom am Schlossplatz überführt. Das Grabmal – 3 m lang und 1,17 m hoch – stammt aus der Nürnberger Werkstatt des *Peter Vischer*. In voller Rüstung und langem Umhang samt Hermelinkragen erscheint der Kurfürst auf der Deckplatte. Sein Kopf wird von einem Kurhut bedeckt, in den Händen hält er Schwert und Kurzepter, die Insignien seiner Macht.

Bemerkenswert an diesem Ort ist auch das Prunkgrabmal für **Kaiser Friedrich III.** (geb. 1831), den Vater Wilhelms II., der im »Drei-Kaiser-Jahr« 1888 nach kurzer, 99-tägiger Regentschaft starb. Wilhelm hatte das Grabmal zur Dom-Eröffnung 1905 aus der Potsdamer Friedenskirche überführen lassen. Der Prunksarkophag wurde vom Meister des kaiserlichen Berliner Neobarock, *Karl Begas*, gestaltet.

Auf der linken Seite unter der Orgelempore sind die beiden Prunksärge für **Kurfürst Friedrich Wilhelm** (1620–88), den »Großen Kurfürsten«, und dessen zweite Gemahlin **Dorothea von Holstein-Glücksburg** untergebracht. Entworfen wurden sie von *Arnold Nering*, angefertigt von *Michael Döbel*.

Tauf- und Traukirche

Gegenüber der Nordempore samt Orgel und Prunksarkophagen findet sich der Eingang zur Tauf- und Traukirche. Zu beiden Seiten des Portals sind ebenfalls Prunksarkophage platziert – wohl die eindrucksvollsten des gesamten Doms. Zur Linken steht der **Sarkophag König Friedrichs I. in Preußen** (1657–1713), jenes Herrschers also, der sich 1701 in Königsberg selbst zum König krönte. Sein berühmter und bedeutendster Bildhauer, *Andreas Schlüter*, entwarf dieses Grabmal. *Johann Jacobi* setzte die Entwürfe in vergoldetem Zinnbleiguss um. Gemeinsam mit dem Sarkophag für Sophie Charlotte, der zweiten Frau Friedrichs I., sind diese beiden Arbeiten die wohl letzten bildhauerischen Werke Schlüters für den König. Der Künstler war aufgrund

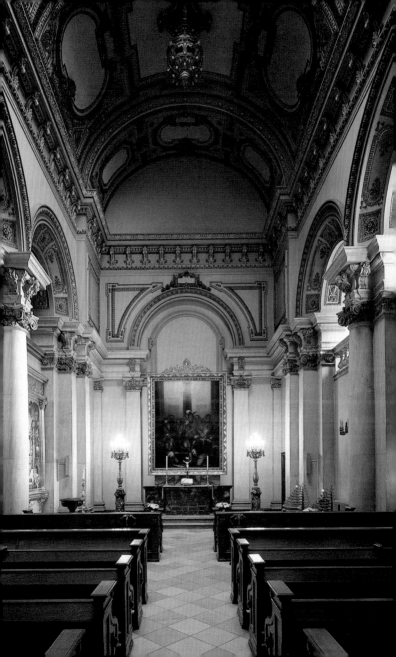

verschiedener Missgeschicke und Unglücke bei Hofe in Ungnade gefallen. Hinreißend gestaltet ist die Figurengruppe am Fußende des Sarkophags: Voll des Schmerzes hat eine trauernde Frau ihren Kopf in die Hände gestützt; ein Putto blickt einer entschwindenden Seifenblase nach – dem Symbol der Vergänglichkeit, der auch Monarchen anheim fallen.

Der **Sarkophag der Königin Sophie Charlotte** (1668–1705) ist noch ein wenig prächtiger gestaltet. Auch hier fällt wiederum die Gestaltung des Fußendes besonders ins Auge. Vor dem Wappenfeld mit der Königskrone erscheint die Gestalt des Todes. »Sempertinae memoriae Sophiae Carolae reginae« – »Dem ewigen Andenken der Königin Sophie Charlotte« notiert der Tod in sein Buch der Ewigkeit. Unvergessen ist die hoch gebildete und gelehrte Königin bis heute. Ihre Treffen mit dem Philosophen *Gottfried Wilhelm Leibniz* sind im Gedächtnis der Nachwelt verankert, und Park und Schloss Charlottenburg, das ihr Stammsitz wurde, geben heute einem ganzen Stadtteil Berlins den Namen.

Die Tauf- und Traukirche ist ein gesonderter Teil der Predigtkirche. 18 Meter lang und 9 Meter breit, bietet sie etwa 200 Personen Platz. Mit einfachem Tonnengewölbe und einer Empore hat der Saal eine deutlich andere Anmutung als der Hauptraum der Kirche: schlichte Eleganz und zurückhaltende Feierlichkeit machen diesen Raum zu einem nahezu intimen Kleinod. Im Oberlicht deuten zwei verschlungene Hände auf die Funktion des Raums als Traukirche: »Fides« steht dort, lateinisch für Glauben, Treue. Zwei **Wandbilder** *Albert Hertels* unterstreichen die Bestimmung des Saals als Tauf- und Traukirche: »Die Hochzeit zu Kana« und »Die Taufe Christi«.

Das wichtigste Ausstattungsstück ist zweifellos das **Altarbild** »Die Ausgießung des Heiligen Geistes«. *Carl Begas d. Ä.* hat es im Auftrag seines Königs *Friedrich Wilhelm III.* im Jahre 1820 im Zuge des Dom-Umbaus durch Karl Friedrich Schinkel gemalt. Seinerzeit kam das Bild am Hauptaltar der Predigtkirche zur Aufstellung. Der Altar selbst ist eine Neuschöpfung aus den 1970er-Jahren. Der rötliche Marmor stammt aus der damals abgerissenen Denkmalskirche. Der ursprünglich hier aufgestellte hölzerne Altar mit reichen Schnitzereien ist verschollen.

Die **Orgel** wurde 1946 von der Potsdamer Firma *Alexander Schuke* hergestellt – es war das erste dort produzierte Instrument nach dem Zweiten Weltkrieg. Über viele Jahre fand sie in der Gruftkirche Aufstellung.

*Prunksarkophag für Königin Sophie Charlotte,
Darstellung des Todes von Andreas Schlüter* ▶

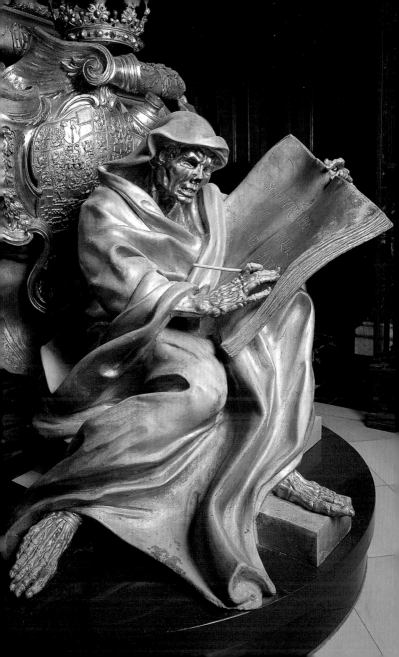

Kaiserliches Treppenhaus

Unweit der Tauf- und Traukirche befindet sich das Kaiserliche Treppenhaus. Hier in der Südwestecke des Doms, hinter der nicht mehr vorhandenen Kaiserlichen Unterfahrt, hatte das Herrscherpaar sowohl Zugang zur Tauf- und Traukirche als auch einen Durchgang zur Kaiserlichen Empore in der Predigtkirche. Hier wurde auch durch ein amerikanisches Unternehmen ein eigener Fahrstuhl installiert. Dieser Aufzug existiert auch heute noch, ist allerdings in einem Nebentreppenraum für den Besucher nicht sichtbar.

Die Ausstattung des Treppenhauses ist seiner Bestimmung gemäß ausgesprochen prachtvoll. Neben verschiedenfarbigen Marmorarten wurde rotes Material (Unica) aus dem Lahngebiet verwendet, um eine betont farbenprächtige Anlage zu schaffen. Die Kapitelle der Säulen sind aus Gips – sie wurden in der Württembergischen Metallwarenfabrik in Stuttgart galvanisch mit Kupfer überzogen. Kandelaber und Deckenkronen aus vergoldeter Bronze sowie die goldfarbene Verglasung von Fenstern, Türen und Oberlicht bezeugen ihrerseits die herausragende Funktion dieses Gebäudeteils. Königskrone, Lorbeer- und Eichenlaub runden zusammen mit dem Kaisermonogramm W II die Ausstattung ab.

Im Emporengeschoss dienen 13 **Temperagemälde** von *Albert Hertel* als Wand- und Deckenschmuck. In den **Wandbildern** werden neun Geschichten aus dem Leben Christi gezeigt:

1. Die Jugendzeit Jesu in Nazareth
2. Der Berg der Versuchung
3. Die Seepredigt
4. Die Samariterin am Jakobsbrunnen
5. Jesus im Hause von Maria und Martha
6. Wehklage über Jerusalem
7. Jesus in Gethsemane
8. Christus erscheint nach seiner Auferstehung der Maria am Grabe
9. Christi Erscheinung am See Genezareth

Die ovalen **Deckenbilder** zeigen vier Gleichnisse Jesu:

1. Das Gleichnis vom Sämann
2. Das Gleichnis vom barmherzigen Samariter
3. Das Gleichnis vom Pharisäer und Zöllner
4. Das Gleichnis vom guten Hirten.

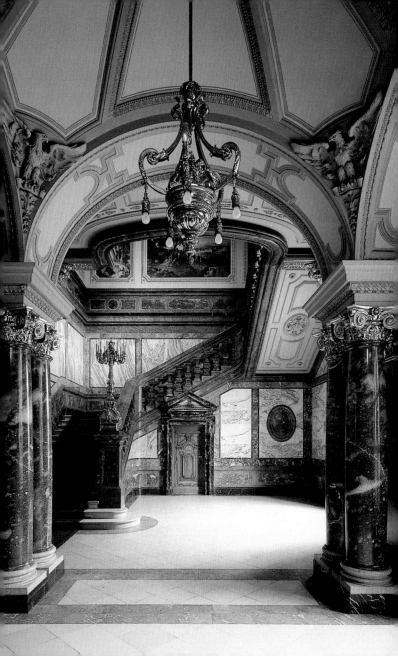

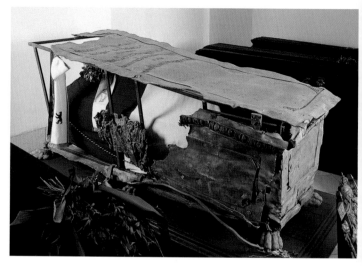

▲ *Sarkophag für Friedrich Wilhelm II. († 1797)*

Kuppelumgang und Dom-Museum

Wer die Treppenanlage emporsteigt, befindet sich auf dem Weg zum **Kuppelumgang**. In luftigen Höhen kann der Dom-Besucher einen faszinierenden Panoramablick über Berlin genießen. Nach allen Himmelrichtungen gewährt der Kuppelumgang freie Aussicht auf das alte und neue Berlin.

Auf dem Weg dorthin – oder als Verschnaufpause beim Abstieg von der Kuppel – bietet das 2005 neu eingerichtete **Dom-Museum** interessante Einsichten in die Entstehungs- und Entwicklungsgeschichte des Berliner Doms. Anhand zahlreicher Architekturmodelle, Veduten, Drucke und ungewöhnlicher Objekte wird die Historie des Bauwerks zum Erlebnis.

Die Hohenzollerngruft

Unterhalb der Predigtkirche befindet sich die Gruft der Hohenzollern. Sie zählt heute zu den bedeutendsten Anlagen ihrer Art in Europa. Besonders bemerkenswert sind die beiden **Erinnerungsengel** in der Seitennische. Sie stammen noch aus dem Schinkel-Dom.

Erinnerungsengel aus der Schule Rauch ▶

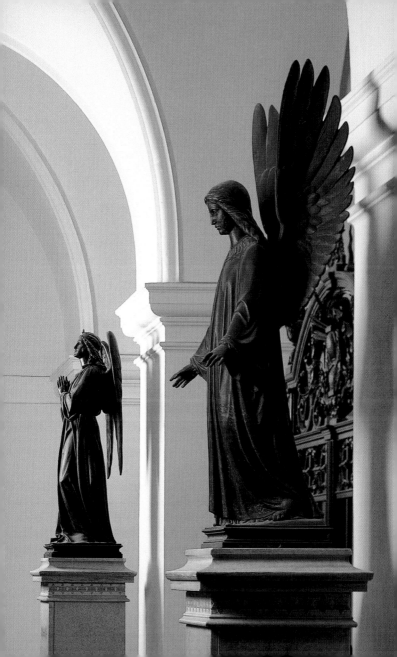

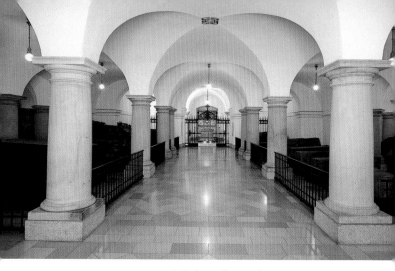

▲ *Hohenzollerngruft*

Die Begräbnisstätte liegt, gestützt von 78 Sandsteinsäulen, 25 cm über dem im 19. Jahrhundert höchsten bekannten Grundwasserstand, denn die Gruft im Vorgängerdom war zweimal von der Spree geflutet worden. Ihre Anfänge reichen zurück bis ins Jahr 1536. Die 1999 wiedereröffnete Grablege enthält insgesamt 94 Särge aus dem 16. bis 20. Jahrhundert und ist damit eine Dokumentation der Geschichte des Hauses Hohenzollern, Brandenburg-Preußens und des Deutschen Kaiserreiches. Die zum Teil sehr wertvollen Särge sind aus unterschiedlichen Materialien wie Bronze *(Johann Cicero)*, Zinn (teilweise vergoldet), Holz, Granit und Marmor gefertigt. Einige sind mit kostbaren Stoffen bespannt.

Die Totenruhe in der Gruft blieb von Störungen nicht verschont. Ein Bombenangriff der Alliierten auf Berlin am 24. Mai 1944 beschädigte sie schwer. Die Hauptkuppel des Doms geriet in Brand, Eisenteile stürzten in das Kirchenschiff, durchschlugen den Boden und zerstörten die darunter liegenden Gewölbe. Zahlreiche Sarkophage wurden zum Teil schwer beschädigt. Bis heute konnten nicht alle Zerstörungen beseitigt werden. (Nähere Informationen zur Hohenzollerngruft siehe DKV-Kunstführer Nr. 426.)

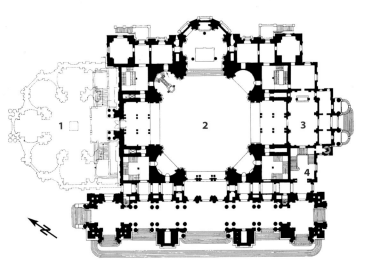

1 Denkmalskirche (abgerissen) **3** Tauf- und Traukirche
2 Predigtkirche **4** Kaisertreppe

Literatur

Carl-Wolfgang Schümann, Der Berliner Dom im 19. Jahrhundert, Berlin 1980
Karl-Heinz Klingenburg, Der Berliner Dom. Bauten, Ideen und Projekte vom
 15. Jahrhundert bis zur Gegenwart, Berlin 1987
Oberpfarr- und Domkirche zu Berlin (Hrsg.), Der Berliner Dom. Zur Geschich-
 te und Gegenwart der Oberpfarr- und Domkirche zu Berlin, Berlin 2001
Oberpfarr- und Domkirche zu Berlin (Hrsg.), Die Gruft der Hohenzollern im
 Berliner Dom, München/Berlin 2005

Berliner Dom
Am Lustgarten 1
10178 Berlin

Tel. 030/20 26 91-28 · Fax 030/20 26 91-22
E-Mail: info@berlinerdom.de · www.berlinerdom.de

Aufnahmen: Florian Monheim, Krefeld
Druck: F&W Mediencenter, Kienberg

Titelbild: *Blick von Südwesten mit Schlossbrücke*
Rückseite: *Blick in die Kuppel*

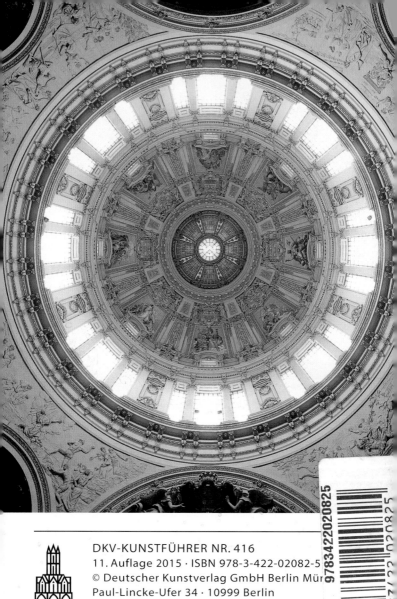

DKV-KUNSTFÜHRER NR. 416
11. Auflage 2015 · ISBN 978-3-422-02082-5
© Deutscher Kunstverlag GmbH Berlin Mün
Paul-Lincke-Ufer 34 · 10999 Berlin
www.deutscherkunstverlag.de